苏轼墨迹名品

中国碑帖高清彩色精印解析本

张铎 编

浙江古籍出版社

图书在版编目（CIP）数据

苏轼墨迹名品 / 张铎编. -- 杭州：浙江古籍出版
社, 2023.11
（中国碑帖高清彩色精印解析本）
ISBN 978-7-5540-2737-0

Ⅰ.①苏… Ⅱ.①张… Ⅲ.①行书–书法 Ⅳ.
①J292.113.5

中国国家版本馆CIP数据核字（2023）第190829号

苏轼墨迹名品

张铎　编

出版发行	浙江古籍出版社	
	（杭州体育场路347号　电话：0571-85068292）	
网　　址	https://zjgj.zjcbcm.com	
责任编辑	张　莹	
责任校对	张顺洁	
封面设计	墨点字帖	
责任印务	楼浩凯	
照　　排	墨点字帖	
印　　刷	湖北金港彩印有限公司	
开　　本	889mm×1230mm　1/16	
印　　张	5.75	
字　　数	72千字	
版　　次	2023年11月第1版	
印　　次	2023年11月第1次印刷	
书　　号	ISBN 978-7-5540-2737-0	
定　　价	37.00元	

如发现印装质量问题，影响阅读，请与印刷厂联系调换。

简　介

苏轼（1037—1101），字子瞻，号东坡居士，眉州眉山（今属四川）人。官至翰林学士、礼部尚书，追谥文忠。宋代著名文学家、书画家。与其父苏洵、其弟苏辙并称"三苏"，与黄庭坚、米芾、蔡襄并称"宋四家"。

苏轼在诗词、文章、书画等方面都堪称大家。在书法方面擅长楷书、行书，学唐人徐浩、颜真卿而能自出新意，用笔丰腴，气势清雄。苏轼传世书法作品以行书和楷书为主，本书收录墨迹作品有《黄州寒食诗帖》《次辩才韵诗帖》《李白仙诗卷》《前赤壁赋》《桤木诗帖》《洞庭春色赋　中山松醪赋》及多件尺牍。

《黄州寒食诗帖》，又称《寒食帖》，纸本，行草书，内容为苏轼自作诗二首。纵34.2厘米，横199.5厘米。此作书法起始工稳，渐趋奔放，变化精妙，被誉为"天下第三行书"。现藏于台北故宫博物院。

《次辩才韵诗帖》，纸本，行书，内容为苏轼和辩才诗一首。纵29厘米，横47.9厘米。此作沉着秀逸，是苏轼中年杰作之一。现藏于台北故宫博物院。

《李白仙诗卷》，纸本，行书，内容据苏轼记载，为李白诗二首。纵34.5厘米，横106厘米。此作风神萧散，天真自然。现藏于日本大阪市立美术馆。

《前赤壁赋》，纸本，行楷书，内容为苏轼自撰文《前赤壁赋》。纵23.9厘米，横258厘米，前5行残缺，由明代文徵明补写。此作端庄、厚重，是苏轼中年力作。现藏于台北故宫博物院。

《桤木诗帖》，纸本，行书，内容为杜甫诗《堂成》及苏轼题记。纵28.1厘米，横87.6厘米。此作疏秀清癯，楷行相间，有冲淡中和之趣。现藏于日本林氏兰千山馆。

《洞庭春色赋　中山松醪赋》，纸本，行书，内容为苏轼自撰二赋及自书题记。纵28.3厘米，横306.3厘米，共600余字，是苏轼传世墨迹中字数最多的一件作品。此作风格雄健潇洒，是苏轼晚年精品。现藏于吉林省博物馆。

尺牍《北游帖》《新岁展庆　人来得书二帖》《归安丘园帖》《答谢民师论文帖》《江上帖》《长官董侯帖》《渡海帖》《啜茶帖》《东武小邦帖》《一夜帖》，体现了苏轼不同时期的书风变化，从中可见苏轼书法艺术的特点与成就。

一、笔法解析

1. 藏露并用

藏露，指藏锋与露锋两种笔法。藏锋指通过逆锋、回锋等动作不显露笔画的锋芒，使笔画显得浑厚、含蓄。露锋指将笔画的锋芒显露出来，使笔画显得灵动、活泼。藏锋与露锋主要体现在笔画的起止处，《黄州寒食诗帖》中笔画的起笔以露锋为主，藏锋为辅。

看视频

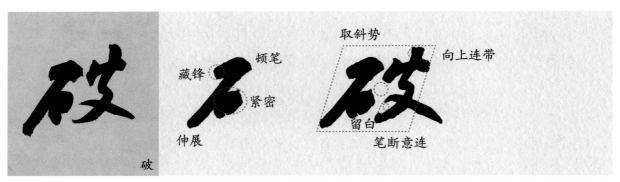

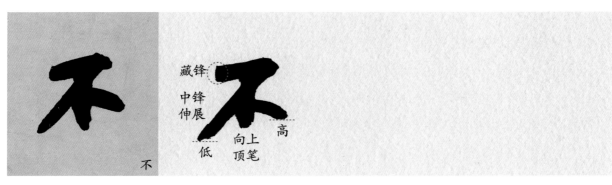

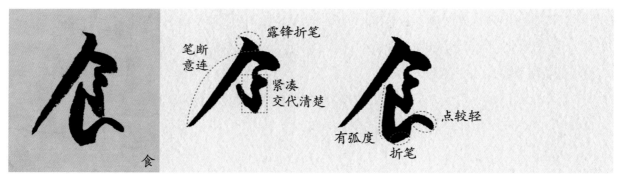

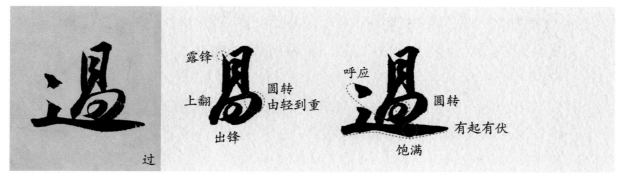

2. 筋肉浑厚

《寒食帖》笔画丰润，筋肉浑厚，这与苏轼的执笔方法有关。据相关记载，苏轼执笔的特点是执笔低、以手抵案，毛笔的锋毫斜指纸面，行笔时铺毫充分。

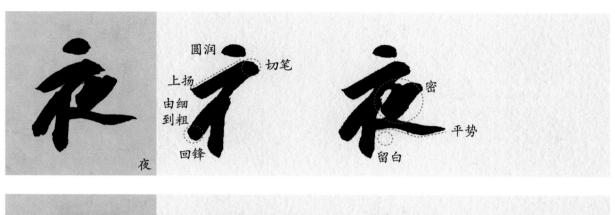

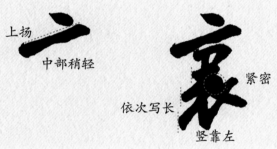

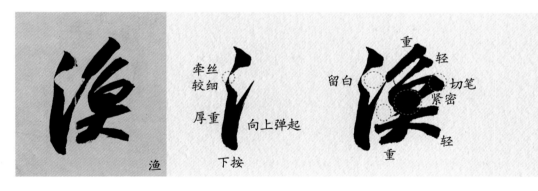

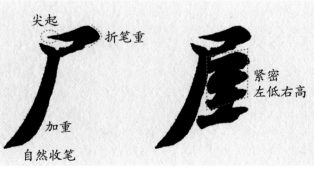

3. 方圆兼备

行书的转折有方有圆，圆笔流畅、柔和，方笔爽快、刚健。《寒食帖》中的转折方圆并用，方中寓圆，圆中寓方，方折笔法偏多一点。

看视频

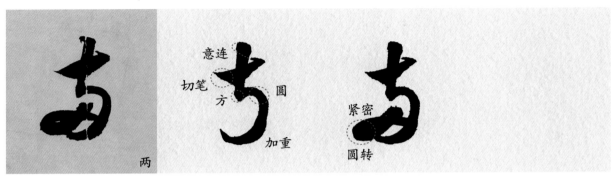

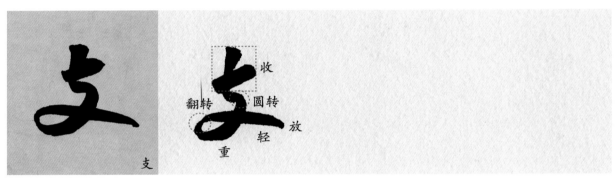

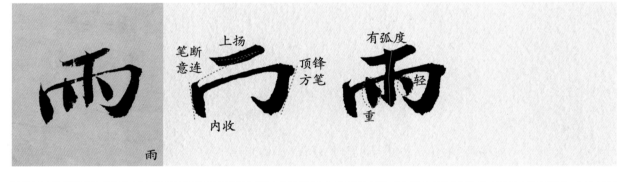

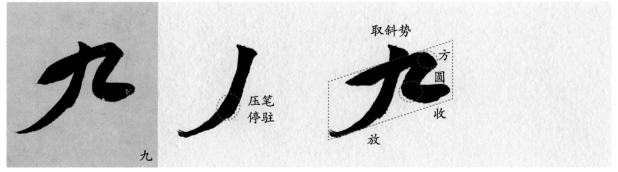

4. 笔势呼应

《寒食帖》中的笔画笔势相互呼应，点画气息生动，笔画间或者有牵丝连带，或者笔断意连。

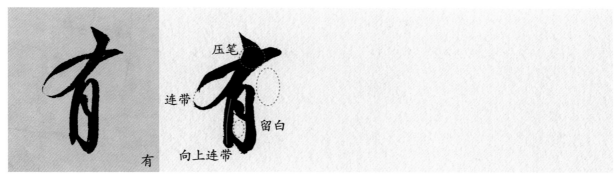

有

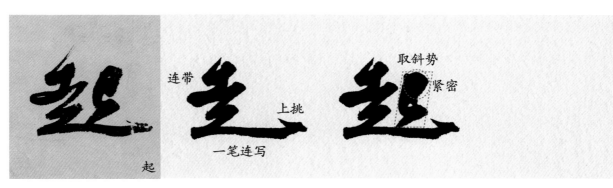

起

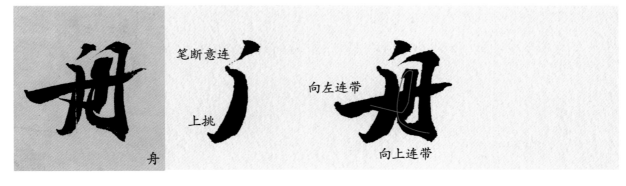

舟

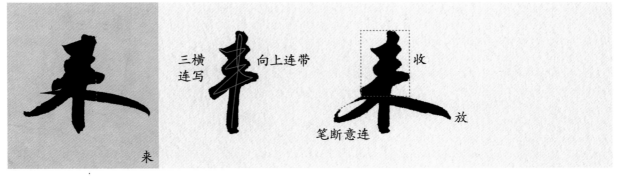

来

二、结构解析

1. 结密无间

《寒食帖》中有很多字笔画重叠，形成较大的黑色块面，在视觉上有浑厚、结实之感，而字内留白则仅有一点点微小空隙，形成强烈对比。

看视频

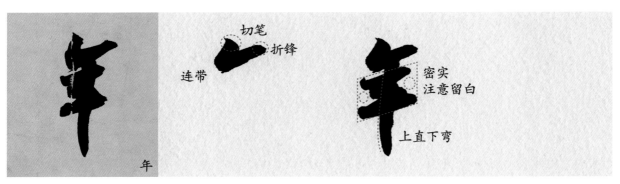

年

切笔
折锋
连带

密实
注意留白
上直下弯

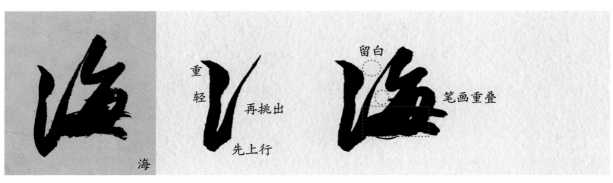

海

重
轻
先上行
再挑出

留白
笔画重叠

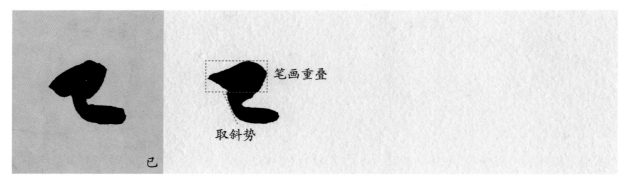

已

笔画重叠
取斜势

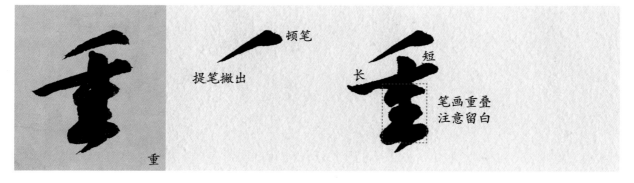

重

顿笔
提笔撇出
长　短
笔画重叠
注意留白

2. 横向取势

《寒食帖》中有很多字横向取势，往往收缩竖画，伸展横画和撇捺，使字形横向伸展，显得宽扁。

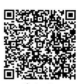

看视频

3. 造型丰富

　　《寒食帖》中的字造型丰富，结构多变，收放自如，欹正相生，体现了书家非凡的创造力。

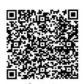

4. 化繁为简

与楷书相比，行书常常减省笔画，或简化部件，有时借用草法。《寒食帖》中的字充分体现了行书这一特点。

看视频

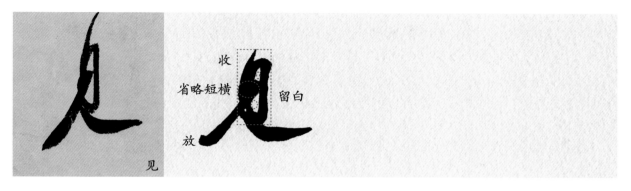

见

棠

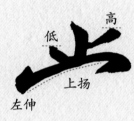 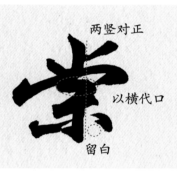

卧

 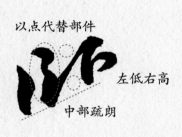

黄

 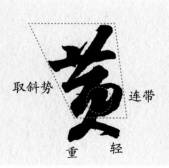

三、章法与创作解析

苏轼是中国历史上少见的奇才，不仅是大文豪，也是艺术史上著名的大书画家，尤其是在书法艺术方面，成就位于"宋四家"之首。

《黄州寒食诗帖》是其代表作之一。此作堪称宋代"尚意"书风的典范，被后世誉为继王羲之《兰亭序》、颜真卿《祭侄文稿》后的"天下第三行书"。《黄州寒食诗帖》章法跌宕起伏，浑然天成，同时整体散发着极浓郁的书卷气，将苏轼的才情、胸襟与书写时的心境完全展现于纸上。开篇刚落笔时，苏轼的心情还较为平和，所以第一首诗颇有静气，节奏稳定、舒缓，章法较为理性。从第二首诗的首句"春江欲入户"开始，苏轼的情绪渐渐随诗文鼓荡起来，胸中郁结不平之气从笔端汩汩流出，浓墨块面频频出现，字形大小的变化更为夸张，使章法变得跌宕起伏。从《黄州寒食诗帖》中可以学习宋人"尚意"书风，学习行书章法的变化。

书者以苏轼书风创作的第一幅作品，是一件小字行书中堂。作品内容为欧阳修古文二则，所用纸张是浅色六尺三开蜡染宣，形式为三条相接，整体营造一种自然简净的感觉。此作是用苏轼

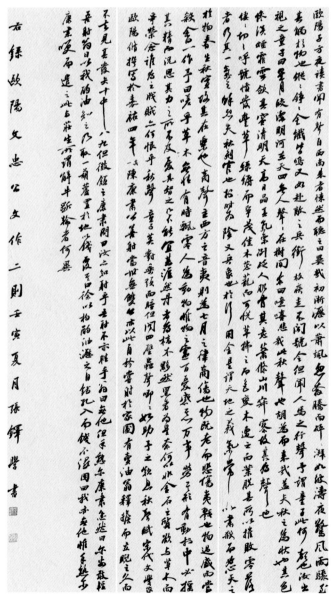

张铎　行书中堂　欧阳修古文二则

小行书风格书写的，主要取法其手札类作品，章法上追求心性自然流露，没有刻意安排。正文分行布白比较匀称，结字疏密自然，其中如"衔""行""草""常""年""中"等字，用长线条来调整书写节奏，借鉴了《黄州寒食诗帖》的章法。正文写完后，空白位置较多，因此落款与正文拉开间距，落款字形稍大，有意拉大字距，这样使落款与正文形成疏密对比，显得层次分明。

　　书者创作的第二幅作品是大字行书对联，所用纸张为六尺的粉彩纸，书写内容是"春满壶中留客醉，茶香座上待君来"。上下联拼接在一起，但用了一条褐色的矩条把上下联隔开。因为大字已经较为醒目，所以在下联左下部仅落穷款，以突出正文的气势。此作将苏轼风格行书放大来写。苏轼论书曾有名言："大字难于结密而无间，小字难于宽绰而有余"，意思是大字应结构紧密，避免松散，但大字的紧密也是过犹不及的。苏轼书风的特点是笔画丰腴，如果过于紧密，难免有"墨猪"之病。书者在处理结构时，一方面注意使笔画形成厚重的块面，体现苏字厚重、大气的风格；一方面在笔画交融处透出极小的留白，如"留"字右上、"醉"字左部、"香"字末笔、"来"字第二横与第三横之间，以极小的留白为字"通气"，如绘画中的高光、围棋中的气眼，有画龙点睛、满盘皆活之妙。此作章法上字字独立，为使其产生呼应，书者适当增加了字势的欹侧，使行气更为生动。书法作品的章法不能太沉闷，笔法又不可过于轻滑，书者创作的这两幅作品都经过了多次打磨，才最终呈现出本人相对比较满意的效果。

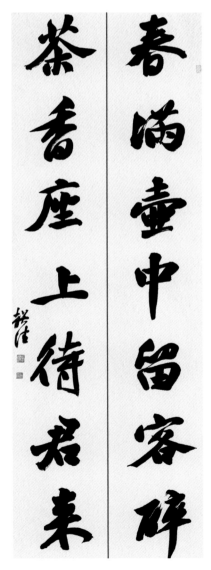

张铎　行书七言联

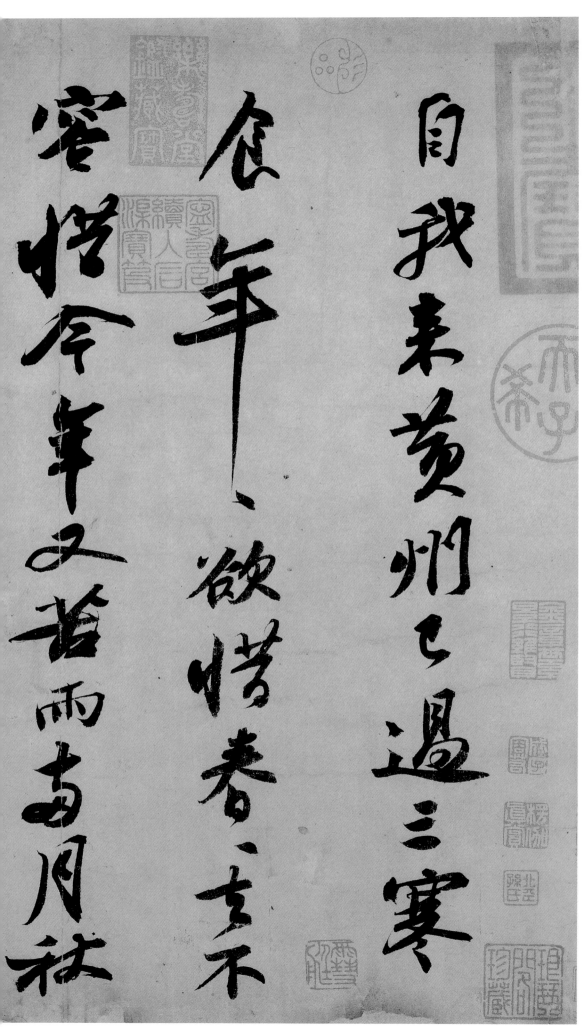

自我来黄州之過三寒
食年欲惜春去不
容惜今年又苦雨两月秋

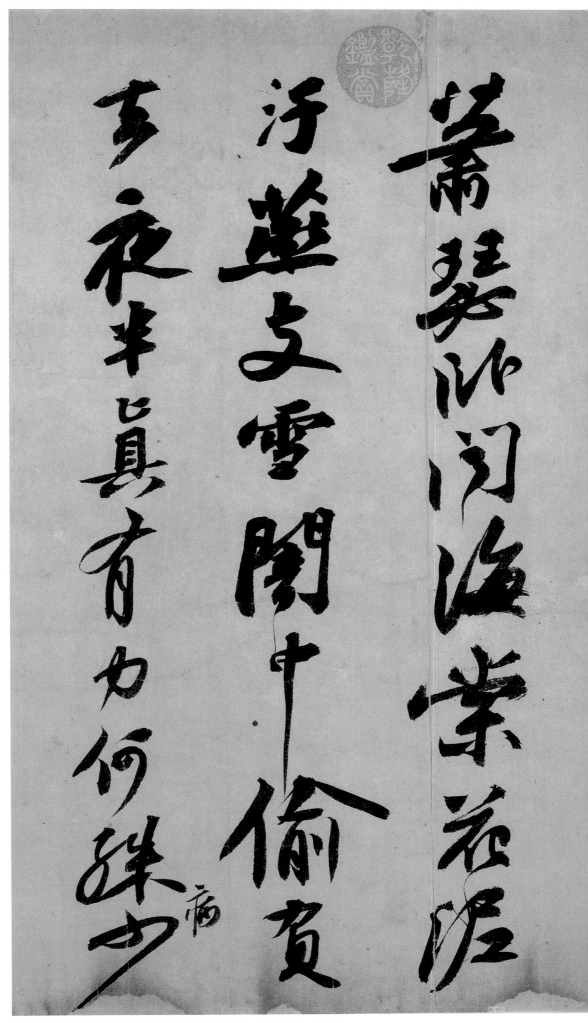

萧瑟。卧闻海棠花。泥污燕支雪。暗中偷负去。夜半真有力。何殊病少

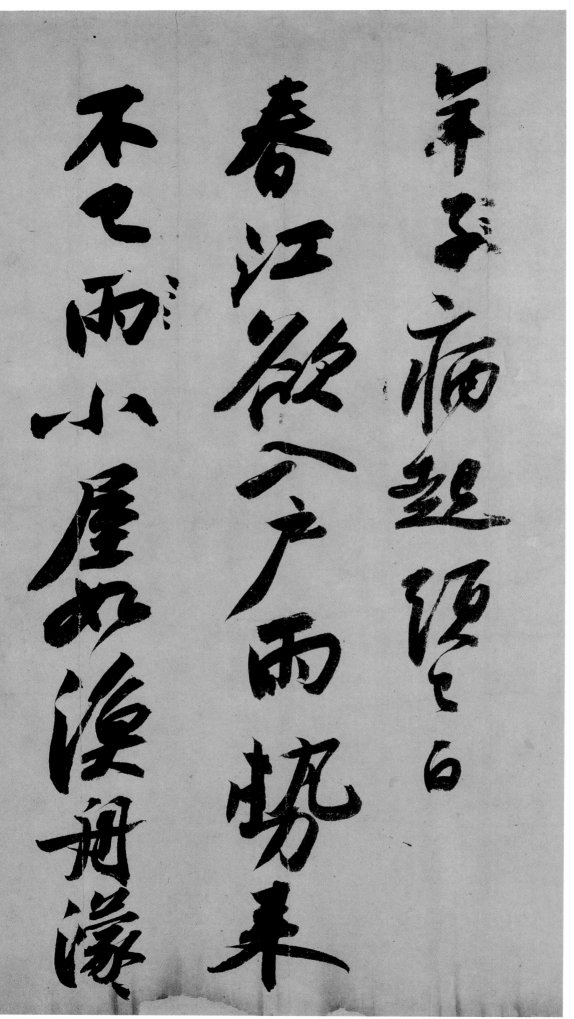

年（子）。病起头已白。春江欲入户。雨势来不已。（雨）小屋如渔舟。蒙蒙

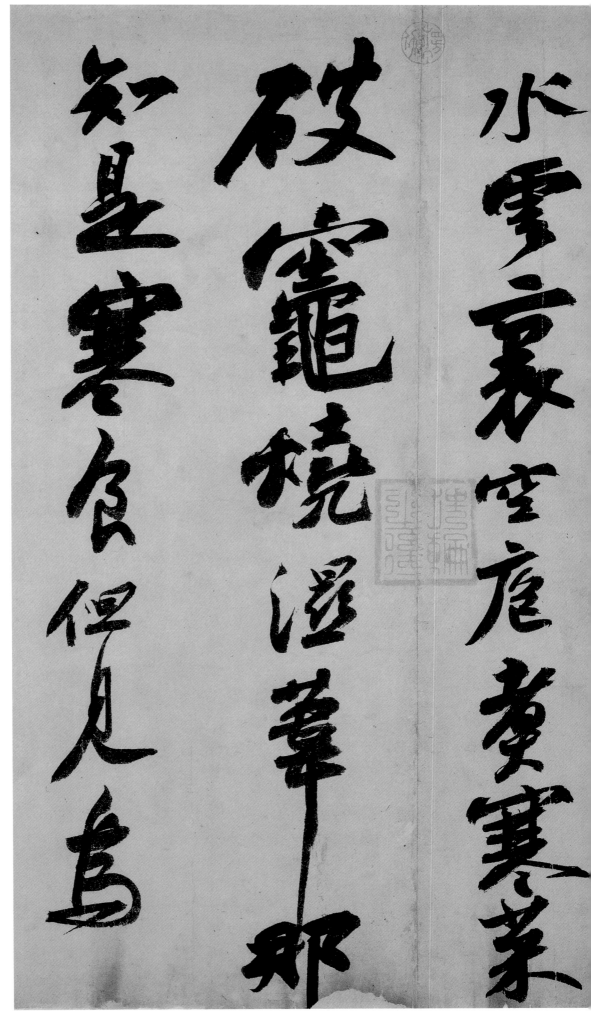

水云里。空庖煮寒菜。破灶烧湿苇。那知是寒食。但见乌

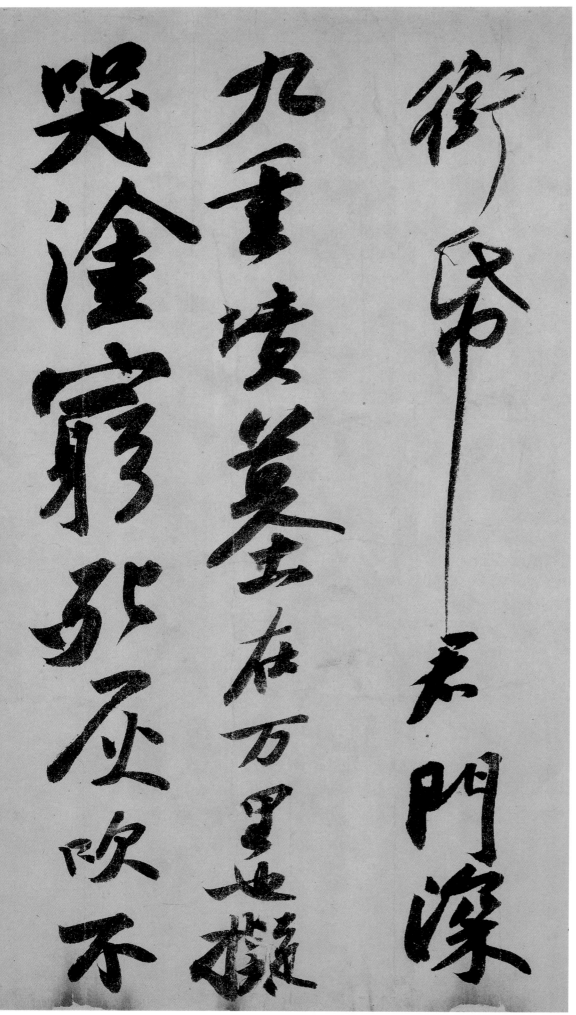

衔纸。君门深九重。坟墓在万里。也拟哭涂穷。死灰吹不

衔帝天门深
九重坟墓在万里也拟
哭涂穷死灰吹不

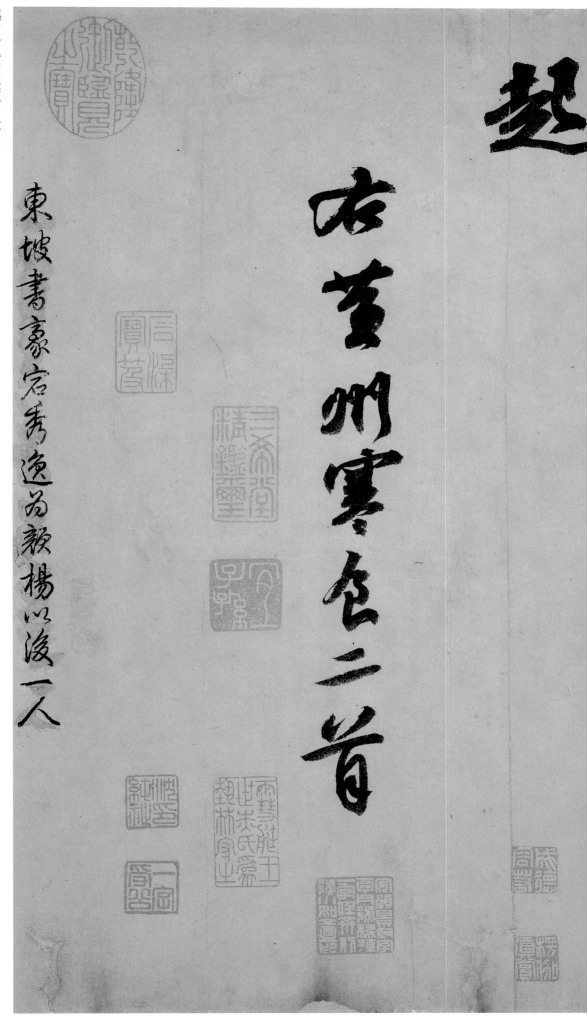

起。右黄州寒食二首。

右黄州寒食二首

東坡書豪宕秀逸為顏楊以後一人

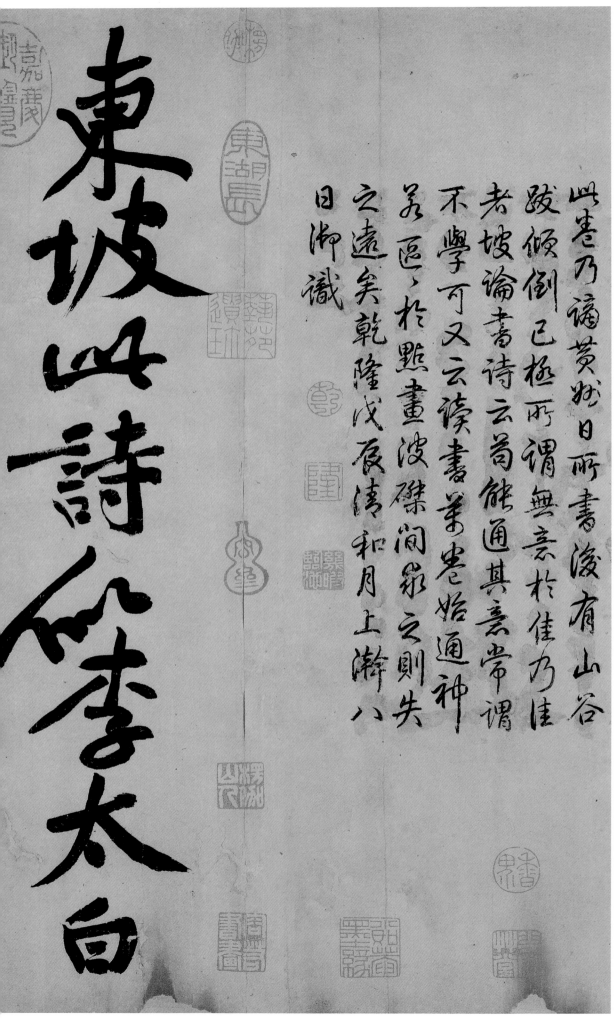

此卷乃谪黄州日所书後有山谷

跋倾倒已極所謂無意於佳乃佳

者坡論書詩云苟能通其意常謂

不學可又云讀書萬卷始通神謂

其匹於點畫波磔間邪不則失

之遠矣乾隆戊辰清和月上澣八

日御識

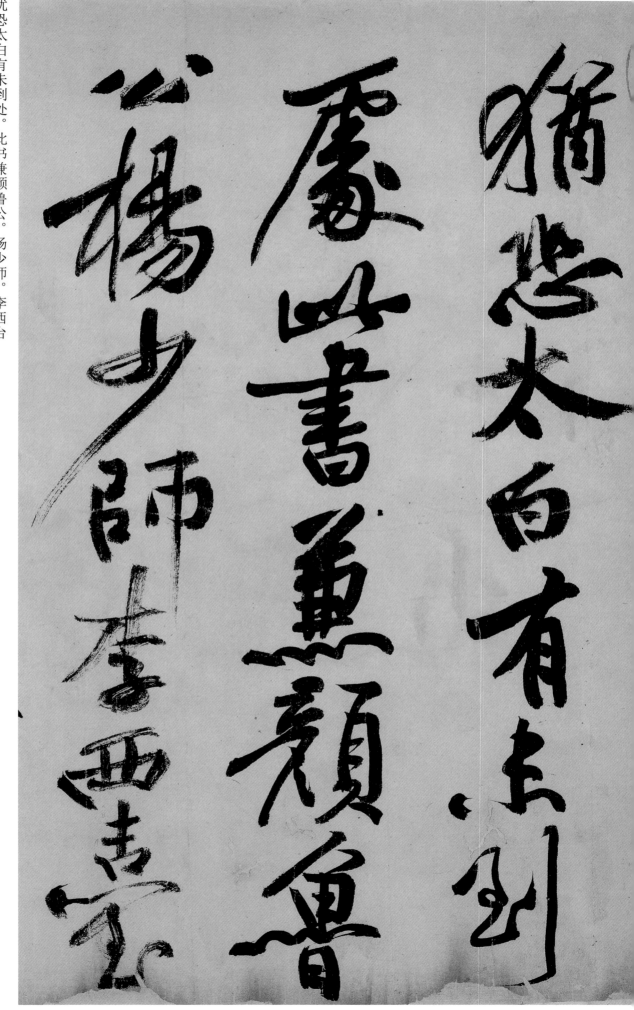

猶恐太白有未到
屢此書兼顏魯
公楊少師李西臺

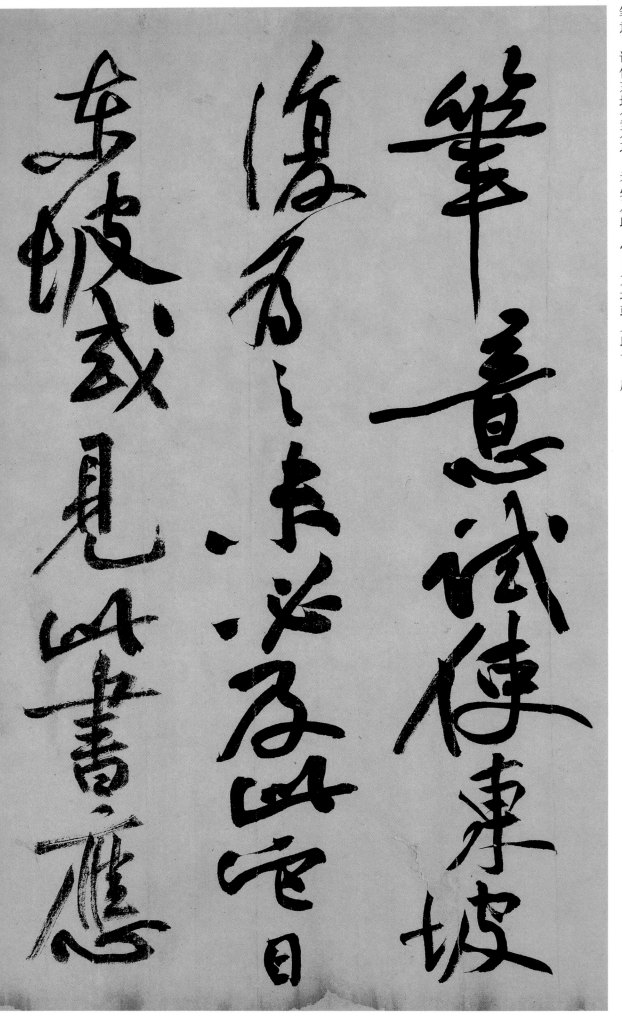

笔意。试使东坡复为之。未必及此。它日东坡或见此书。应

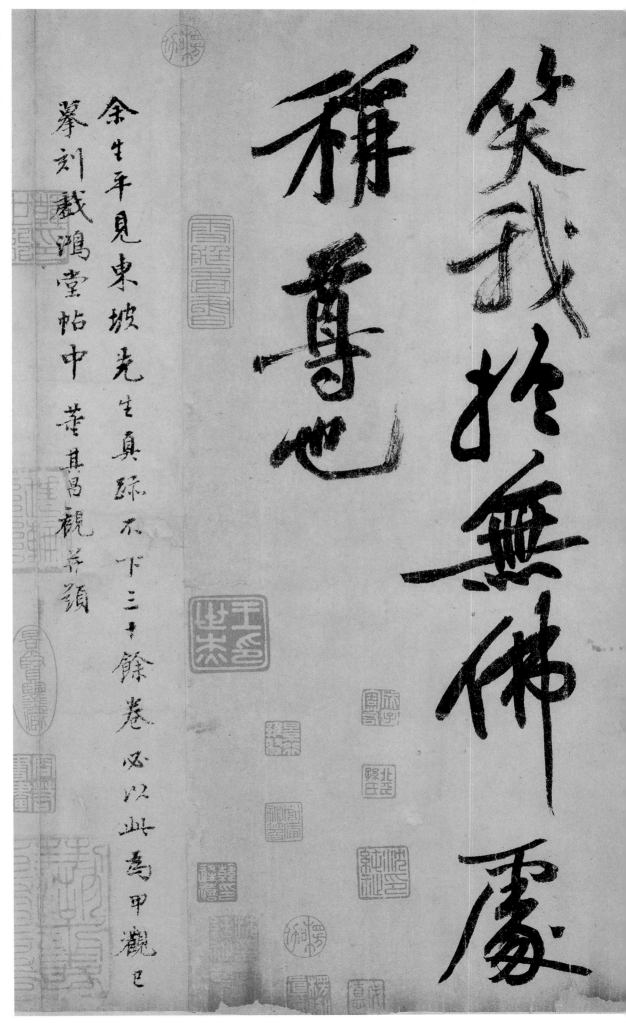

笑我於無佛處稱尊也

余生平見東坡先生真蹟不下三十餘卷必以此為甲觀巳

摹刻戲鴻堂帖中董其昌觀并題

辩才老师退居龙井。不复出入。轼往见之。常出至风篁岭。左右惊曰。远公复过虎溪<u>矣</u>。辩才笑曰。杜子美不云乎。与

辯才老師退居龍井不復

出入軾往見之常出至風篁

領左右驚曰遠公復過虎

辯才笑曰杜子美不云乎与

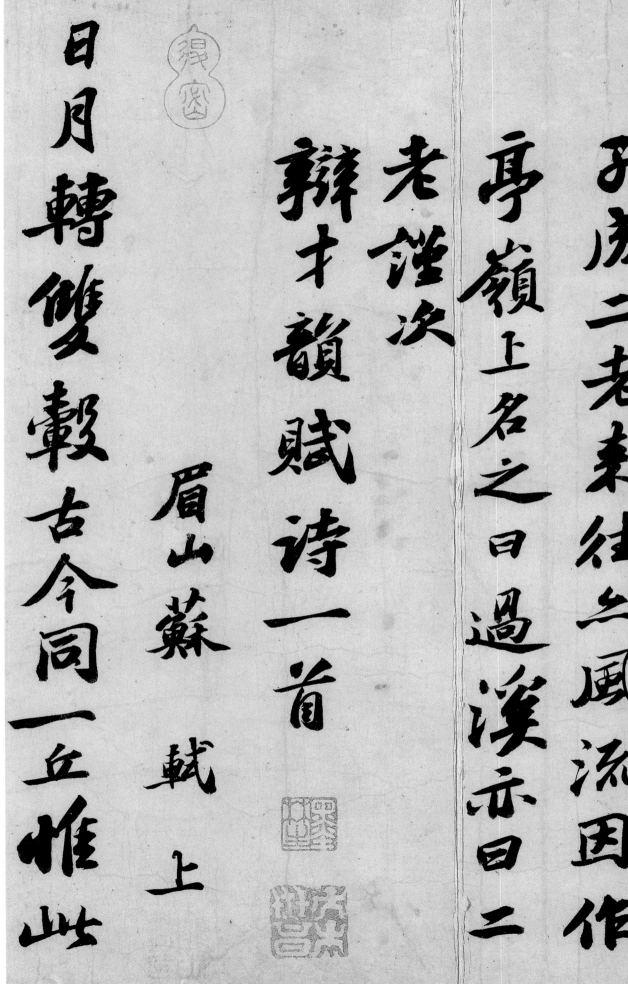

子成二老。来往亦风流。因作亭岭上。名之曰过溪。亦曰二老。谨次辩才韵赋诗一首。眉山苏轼上。日月转双毂。古今同一丘。惟此

日月轉雙轂古今同一丘惟此

眉山蘇軾上

辯才韻賦詩一首

老謹次

亭嶺上名之曰過溪亦曰二

子成二老來往亦風流因作

鹤骨老。凛然不知秋。去住两无碍。天人争挽留。去如龙出山。雷雨卷潭湫。来如珠还浦。鱼鳖争骈头。此生暂寄寓。常恐名实浮。我比陶令愧。

师为远以优送我还过溪二

水当逆流聊使此人山永记

二老游大千在掌握宁有离雖

别憂

元祐五年十二月十九日

师为远公优。送我还过溪。溪水当逆流。聊使此山人。永记二老游。大千在掌握。宁有离别忧。元祐五年十二月十九日。

李白仙诗卷 　朝披梦泽云。笠钓清茫茫。寻丝得双鲤。（中）内有三元章。篆字若丹蛇。逸势如飞翔。还家问天老。奥义不可量。金刀割青素。

灵文烂煌煌。咽服十二环。奄见仙

朝披夢澤雲笠釣清茫茫尋

錄得雙鯉中內有三元章篆

字若丹地逸勢如飛翔還家

問天老奧義不可量金刀割青素

靈文爛煌煌咽服十二環奄見仙

人房莫跨紫鳞去海气侵肌
涼龙子善变化作梅花糚贈
我累累珠靡明月光勸我穿
絳缕整作裙间珰挹子以携
主谈笑闻遗香

人房。莫跨紫鳞去。海气侵肌凉。龙子善变化。化作梅花妆。赠我累累珠。靡靡明月光。劝我穿绛缕。系作裙间珰。挹子以携去。谈笑闻遗香。

人生烛上华。光灭巧妍尽。春风绕树头。日与化工进。只知雨露贪。不闻零落近。我昔飞骨时。惨见当涂坟。青松霭朝霞。缥眇山下村。既

死明月魄。无复玻

人生烛上华光滅巧妍盡春風

繞樹頭日與化工進只知雨露貪不

聞零落近我昔飛骨時慘見

當涂墳青松霭朝霞縹眇

山下村眈骨月魄無復玻

璃魂。念此一脱洒。长啸登昆仑。醉着鸾皇衣。星斗俯可扪。元祐八年七月十日。丹元复传此二诗。

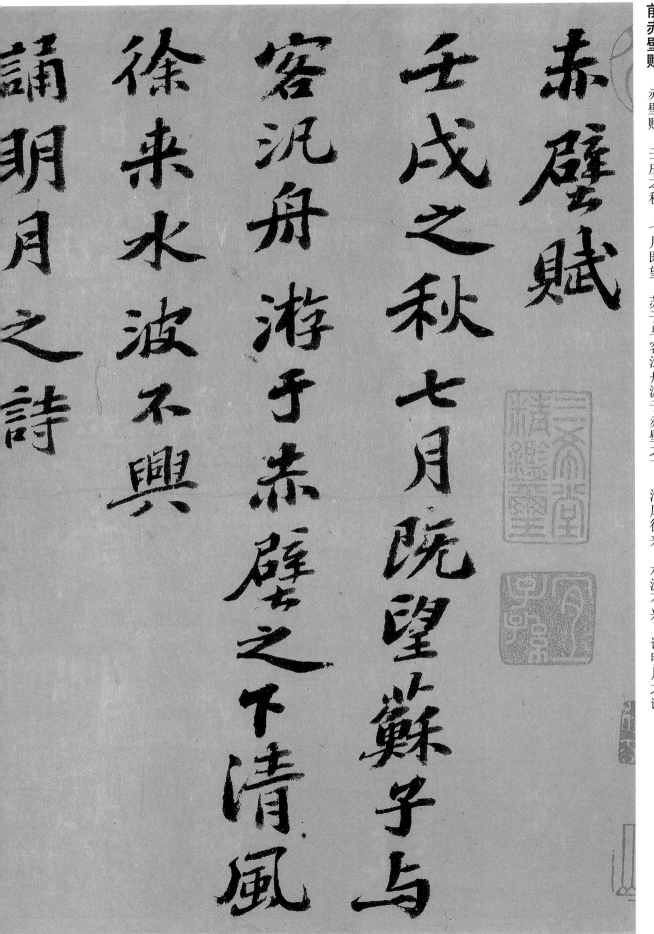

赤壁赋。壬戌之秋。七月既望。苏子与客泛舟游于赤壁之下。清风徐来。水波不兴。诵明月之诗。

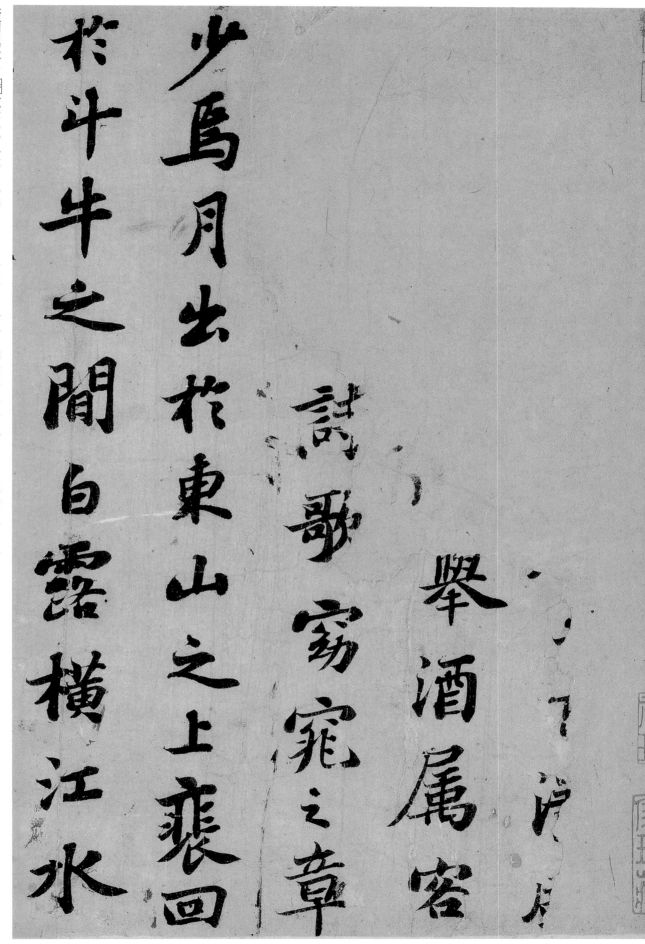

举酒属客。[诗]歌窈窕之章。少焉。月出于东山之上。徘徊于斗牛之间。白露横江。水

光接天縱一葦之所如凌

万頃之茫然浩、乎如馮虛

御風而不知其所止飄、乎

如遺世獨立羽化而登僊

於是飲酒樂甚扣舷而

歌之歌曰桂棹兮蘭漿

擊空明兮泝流光渺渺兮

余懷望美人兮天一方客有

吹洞簫者倚歌而和之其

聲嗚嗚然如怨如慕如

歌之。歌曰。桂棹兮兰桨。击空明兮溯流光。渺渺兮余怀。望美人兮天一方。客有吹洞箫者。倚歌而和之。其声呜呜然。如怨如慕。如

泣如诉。余音袅袅。不绝如缕。舞幽壑之潜蛟。泣孤舟之嫠妇。苏子愀然。正襟危坐而问客曰。何为其然也。客曰。月明星稀。乌鹊

泣如诉餘音嫋嫋不絕如
縷舞幽壑之潛蛟泣孤
舟之嫠婦蘇子愀然正
襟危坐而問客曰何為其
然也客曰月明星稀烏鵲

南飛此非曹孟德之詩乎

西望夏口東望武昌山川

相繆鬱乎蒼蒼此非孟德

之困於周郎者乎方其破

荆州下江陵順流而東也

南飞。此非曹孟德之诗乎。西望夏口。东望武昌。山川相缪。郁乎苍苍。此非孟德之困于周郎者乎。方其破荆州。下江陵。顺流而东也。

舳舻千里旌旗蔽空醺酒临江横槊赋诗固一世之雄也而今安在哉况吾与子渔樵于江渚之上侣鱼虾而友麋鹿驾一叶之扁

舳舻千里。旌旗蔽空。酾酒临江。横槊赋诗。固一世之雄也。而今安在哉。况吾与子渔樵于江渚之上。侣鱼虾而友麋鹿。驾一叶之扁

舟舉匏樽以相屬寄蜉蝣於天地渺浮海之一粟哀吾生之須臾羨長江之無窮挾飛仙以遨游抱明月而長終知不可乎驟

得。托遗响于悲风。苏子曰。客亦知夫水与月乎。逝者如斯。而未尝往也。赢虚者如彼。而卒莫消长也。盖将自其变者而观之。则天地

得託遺響扵悲風蘇子
曰客亦知夫水与月乎逝者
如斯而未嘗往也贏虚者
如彼而卒莫消長也蓋將
自其變者而觀之則天地

曾不能以一瞬自其不變
者而觀之則物與我皆無
盡也而又何羡乎且夫天地
之間物各有主苟非吾之
所有雖一毫而莫取惟

曾不能以一瞬。自其不变者而观之。则物与我皆无尽也。而又何羡乎。且夫天地之间。物各有主。苟非吾之所有。虽一毫而莫取。惟

39

江上之清風與山間之明
月耳得之而爲聲目遇
之而成色取之無禁用之
不竭是造物者之無盡藏
也而吾与子之所共食客喜

而笑。洗盏更（平）酌。肴核既尽。杯盘狼籍。相与枕藉乎舟中。不知东方之既白。

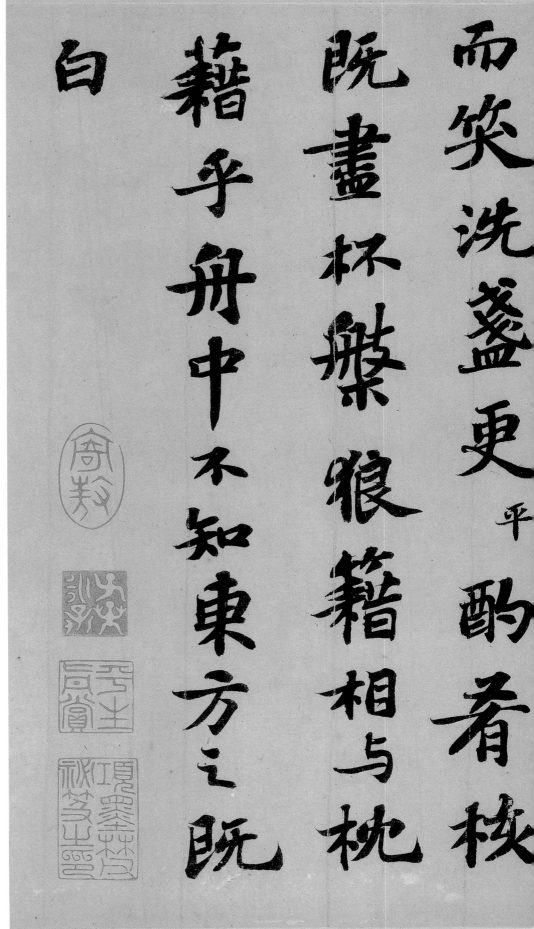

而笑洗盏更^平酌肴核

既盡杯盤狼籍相与枕

藉乎舟中不知東方之既

白

轼去岁作此赋未尝

轻出以示人见者盖一

二人而已

钦之有使至求近文

道观书以寄多难

轼去岁作此赋。未尝轻出以示人。见者盖一二人而已。钦之有使至。求近文。遂亲书以寄。多难

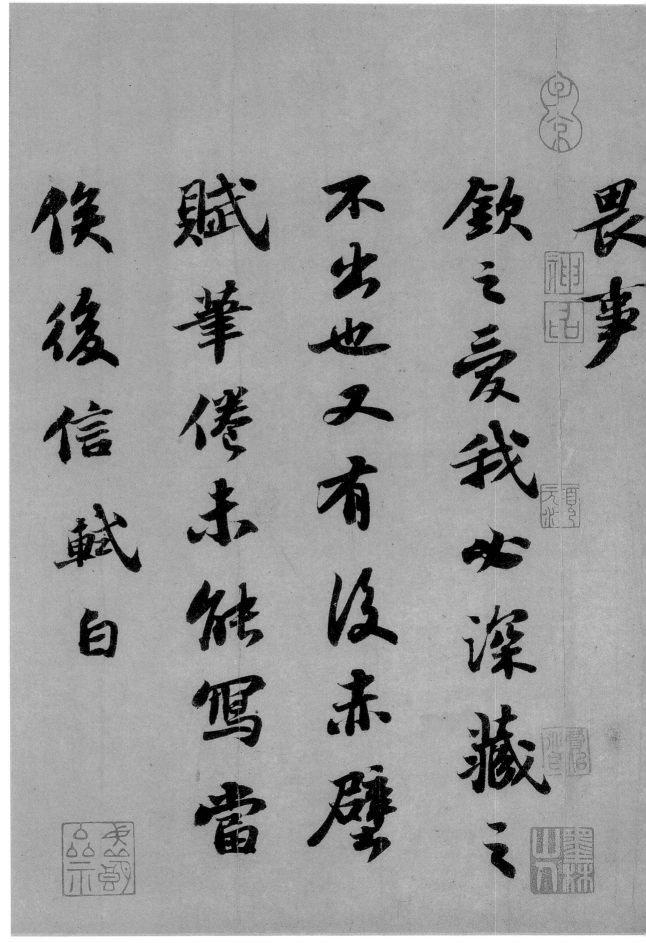

畏事。钦之爱我。必深藏之不出也。又有后赤壁赋。笔倦。未能写。当俟后信。轼白。

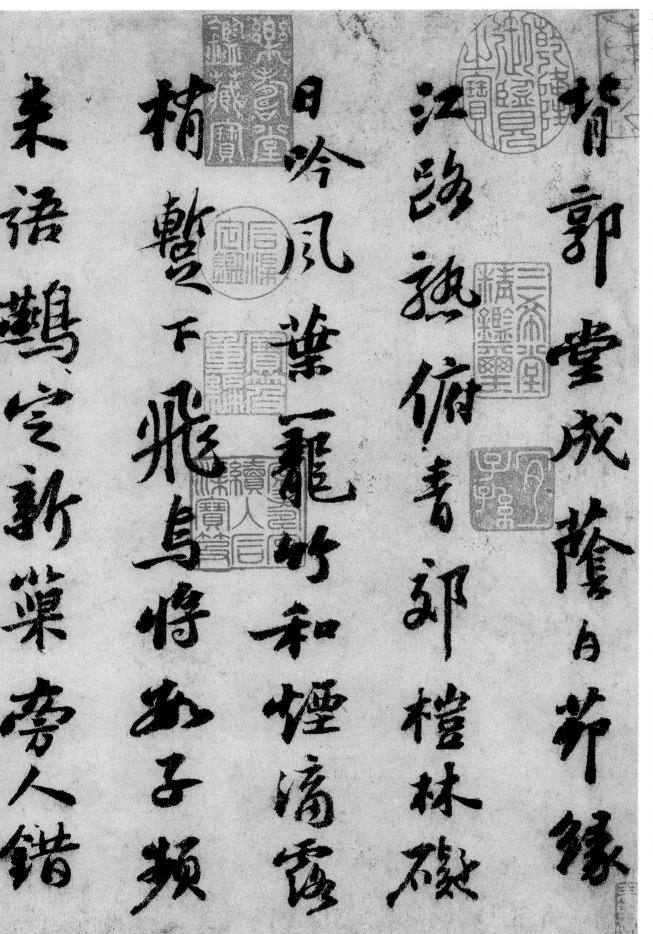

解嘲

蜀中多桤木读如欹仄

之欹散材也独中薪耳

然易长三年乃拱故子

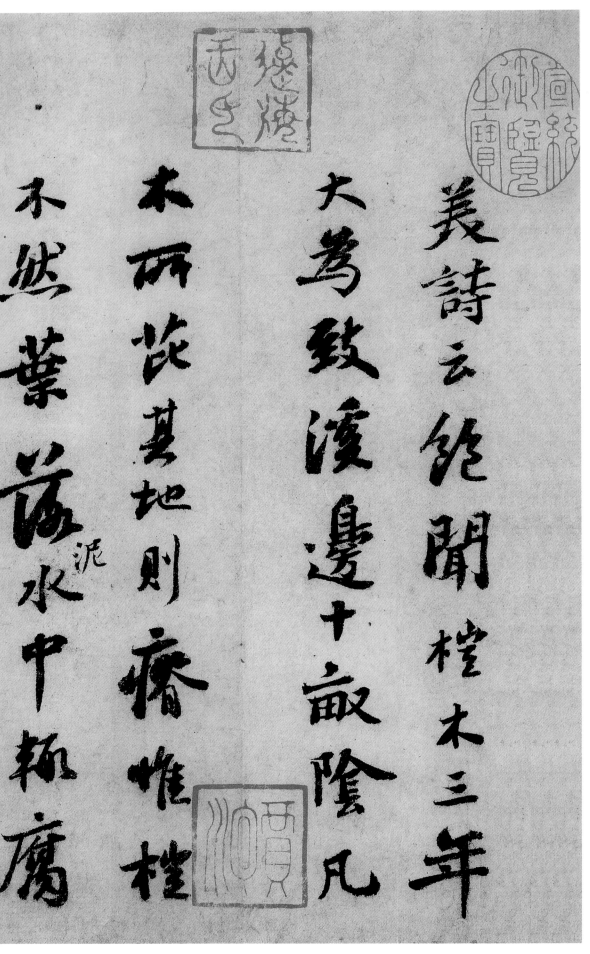

美诗云。饱闻楷木三年大。为致溪边十亩阴。凡木所芘。其地则瘠。惟楷不然。叶落泥水中辄腐。

美詩云饱聞楷木三年大為致溪邊十畝陰凡木所芘其地則瘠惟楷不然葉落泥水中輒腐

泥

篛肥田甚於糞壤故

田家喜種之得風葉声

發、如白楊也吟風之句

尤為紀實云籠竹亦蜀中

竹名也

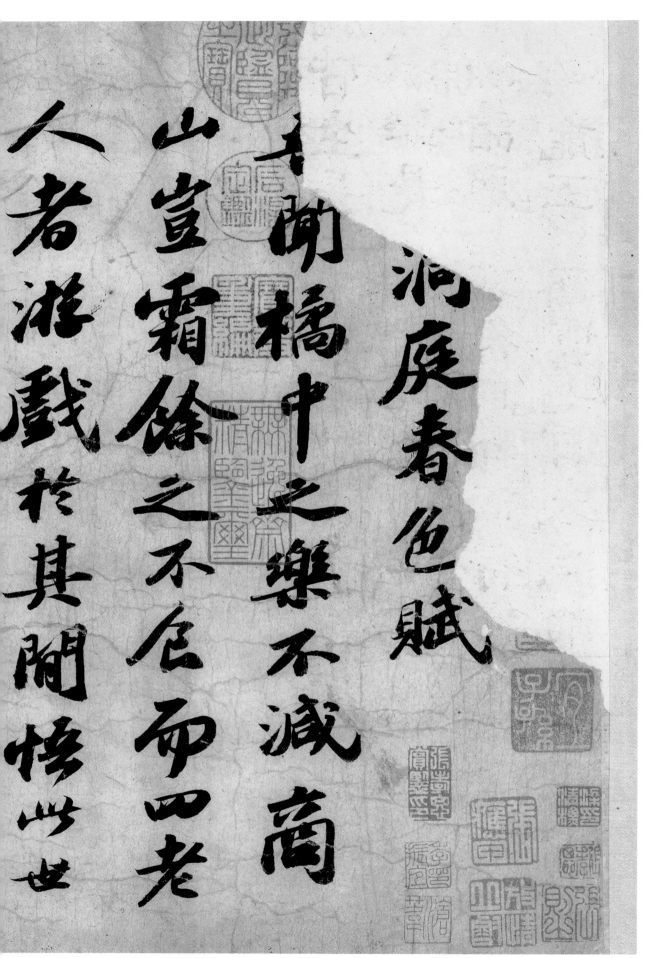

洞庭春色赋　中山松醪赋

洞庭春色赋。吾闻橘中之乐。不减商山。岂霜余之不食。而四老人者游戏于其间。悟此世

之泡幻藏千里於一班舉

棄葉之有餘納芥子其

何艱宜賢王之達觀兮

逸想於人寰娜兮春風

泛天宇兮清閑吹洞庭

之泡幻。藏千里于一班。举枣叶之有余。纳芥子其何艰。宜贤王之达观。寄逸想于人寰。袅袅兮春风。泛天宇兮清闲。吹洞庭

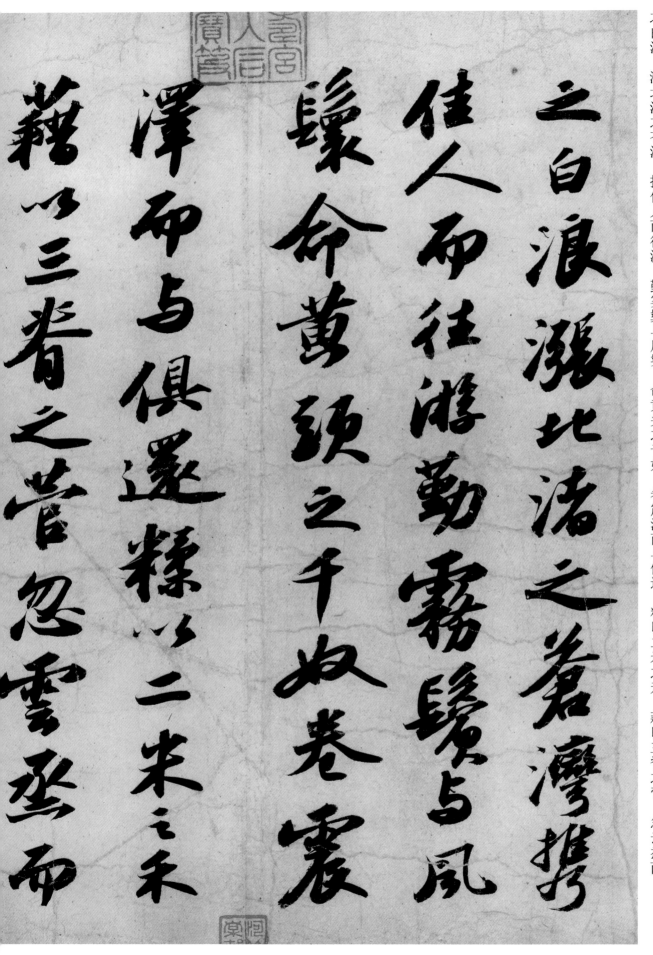

之白浪。涨北渚之苍湾。携佳人而往游。勤雾鬓与风鬟。命黄头之千奴。卷震泽而与俱还。糇以二米之禾。藉以三脊之菅。忽云烝而

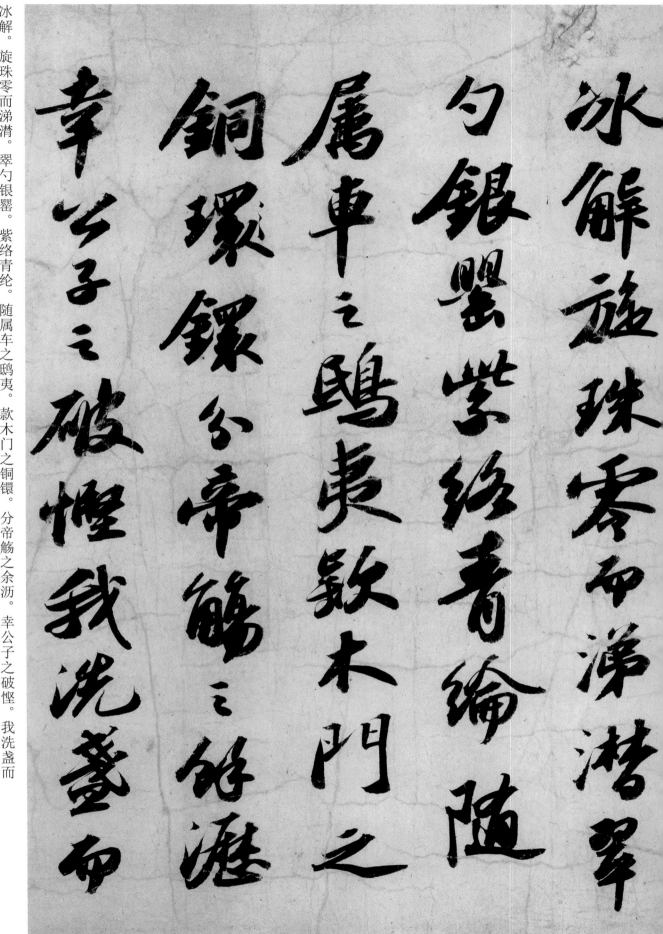

冰解。旋珠零而涕潜。翠勺银罂。紫络青纶。随属车之鸥夷。款木门之铜镮。分帝觞之余沥。幸公子之破悭。我洗盏而

冰解旋珠零而潜潜翠勺银罂紫络青纶随属车之鸥夷款木门之铜镮分帝觞之余沥幸公子之破悭我洗盏而

起嘗散暑足之痹頑畫
三江挖一吸吞奠龍之神
姦碎夢紛紜始如髫蠻
鼓包山之桂楫扣林屋之
瓊關卧松風之瑟縮揭

起尝。散腰足之痹顽。尽三江于一吸。吞鱼龙之神妤。醉梦纷纭。始如髫蛮。鼓包山之桂楫。扣林屋之琼关。卧松风之瑟缩。揭

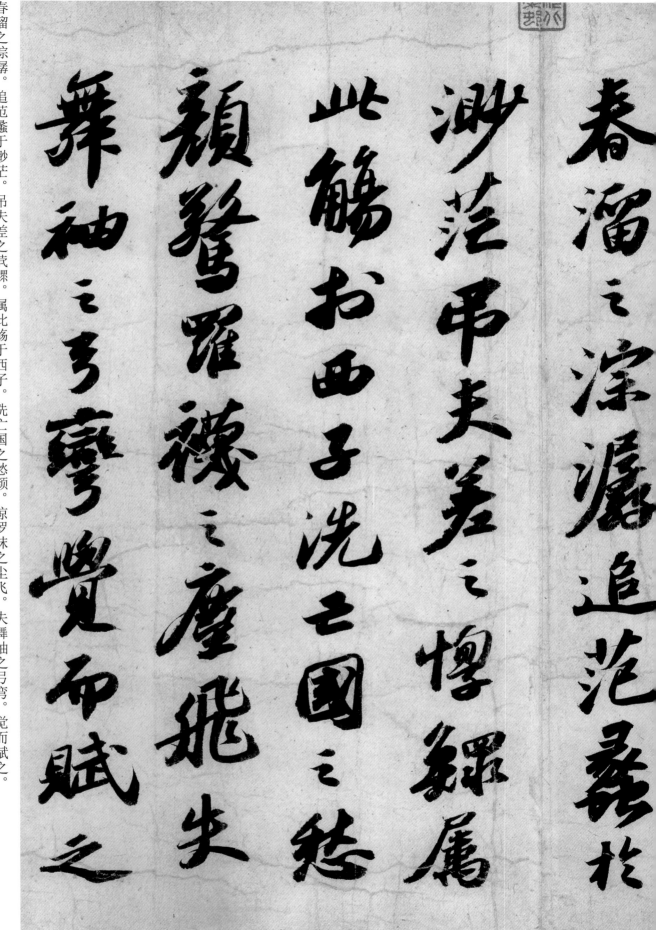

春溜之淙潺。追范蠡于渺茫。吊夫差之莹鰈。属此觞于西子。洗亡国之愁颜。惊罗袜之尘飞。失舞袖之弓弯。觉而赋之。

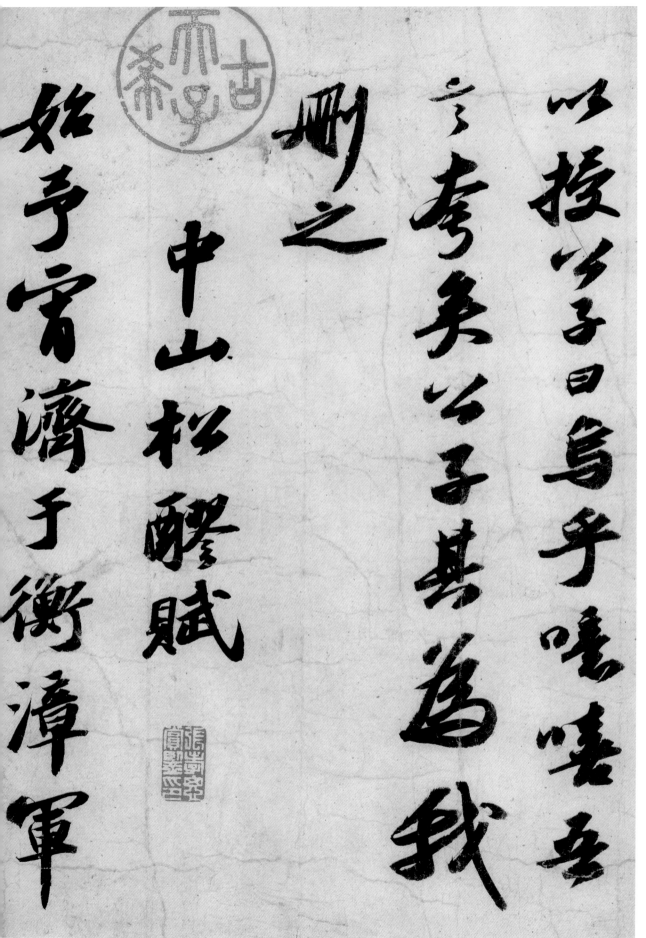

以授公子。曰。乌乎噫嘻。吾言夸矣。公子其为我删之。中山松醪赋。始予宵济于衡漳。军

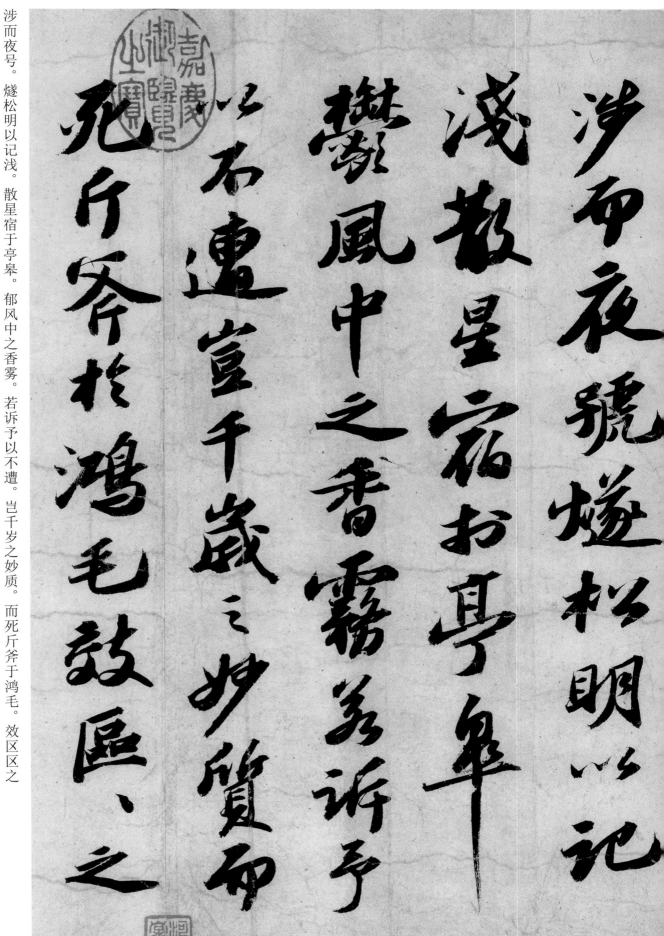

涉而夜号。爇松明以记浅。散星宿于亭皋。郁风中之香雾。若诉予以不遭。岂千岁之妙质。而死斤斧于鸿毛。效区区之

寸明曾何異於束藭爛

文章之糾纏驚節解

而流膏嗜構厦其已遠

尚藥石之可曹收薄用

於桑榆製中山之松醪

寸明。曾何异于束蒿。烂文章之纠缠。惊节解而流膏。嘻构厦其已远。尚药石之可曹。收薄用于桑榆。制中山之松醪。

救尔灰烬之中。免尔萤爝之劳。取通明于盘错。出肪泽于烹熬。与黍麦而皆熟。沸春声之嘈嘈。味甘余之小苦。叹幽姿之独

救尔灰烬之中免尔萤爝
之劳取通明于盘错出
肪泽于烹熬与黍麦而
当熟沸春声之嘈嘈味
甘余之小苦叹幽姿之独

高知甘釀之易壞笑涼
州之蒲萄似玉池之生肥
非內府之熏羔酌以瘿藤
之紋樽荐以石蟹之霜螯
曾日飲之幾何賞覺天

高。知甘酸之易坏。笑凉州之蒲萄。似玉池之生肥。非内府之熏羔。酌以瘿藤之纹樽。荐以石蟹之霜螯。曾日饮之几何。觉天

刑之可逃。投拄杖而起行。罢儿童之抑搔。望西山之咫尺。欲褰裳以游遨。跨超峰之奔鹿。接挂壁之飞猱。遂从此而入海。渺

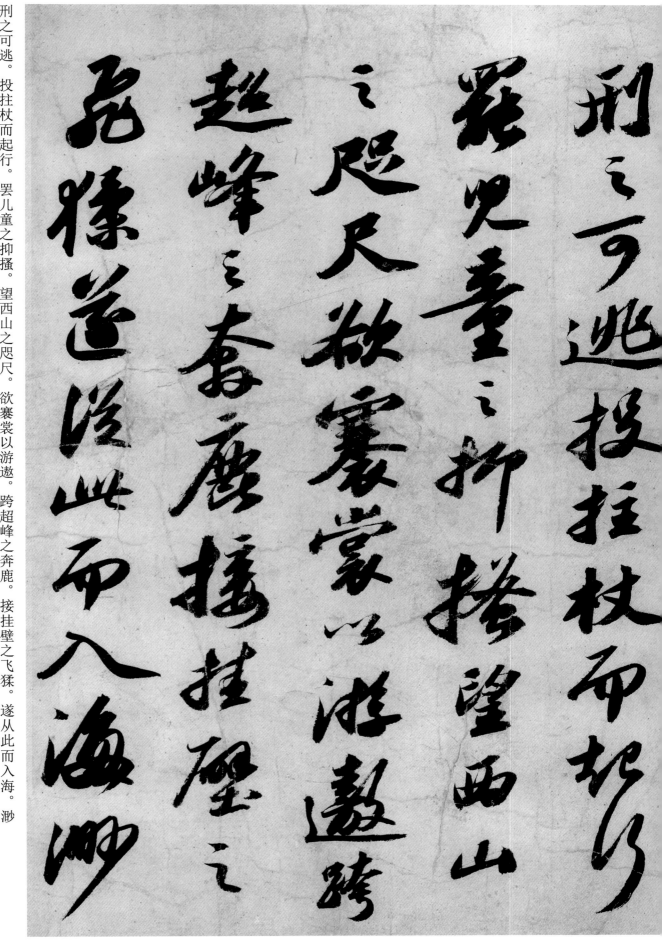

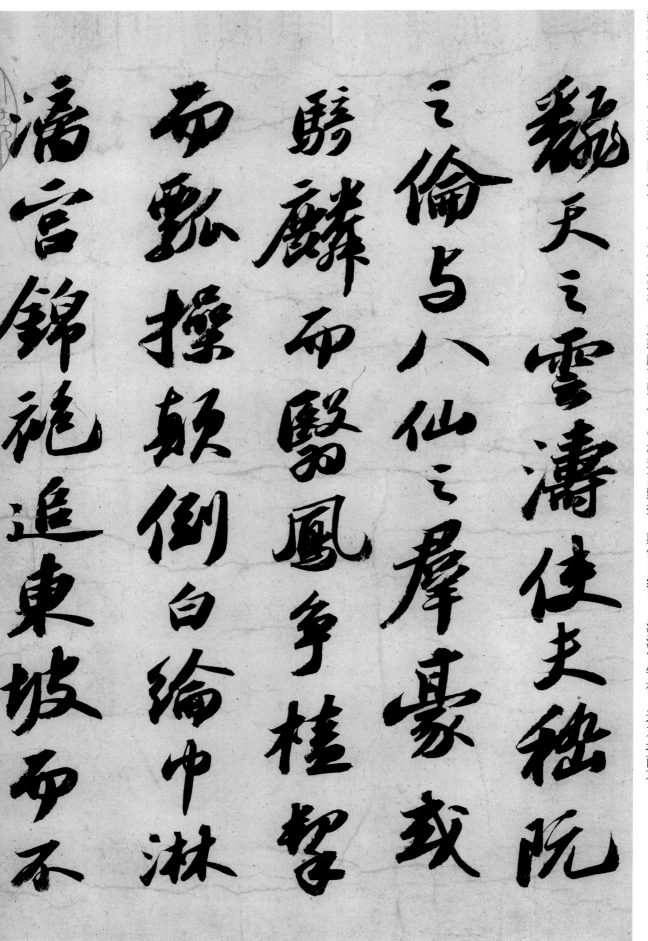

翻天之云涛。使夫嵇。阮之伦。与八仙之群豪。或骑麟而翳凤。争樆挈而瓢操。颠倒白纶巾。淋漓宫锦袍。追东坡而不

可及。归餔啜其醨糟。漱松风于齿牙。犹足以赋远游而续离骚也。始安定郡王以黄柑酿

可及归餔啜其醨糟漱
松风于齿牙犹且以赋远
游而续离骚也
始安定郡王以黄柑酿

酒名之曰洞庭春色其

犹子德麟得之以饷予为中

戏为作赋後予为中

山守以松节酿酒復

为赋之以其事同而文

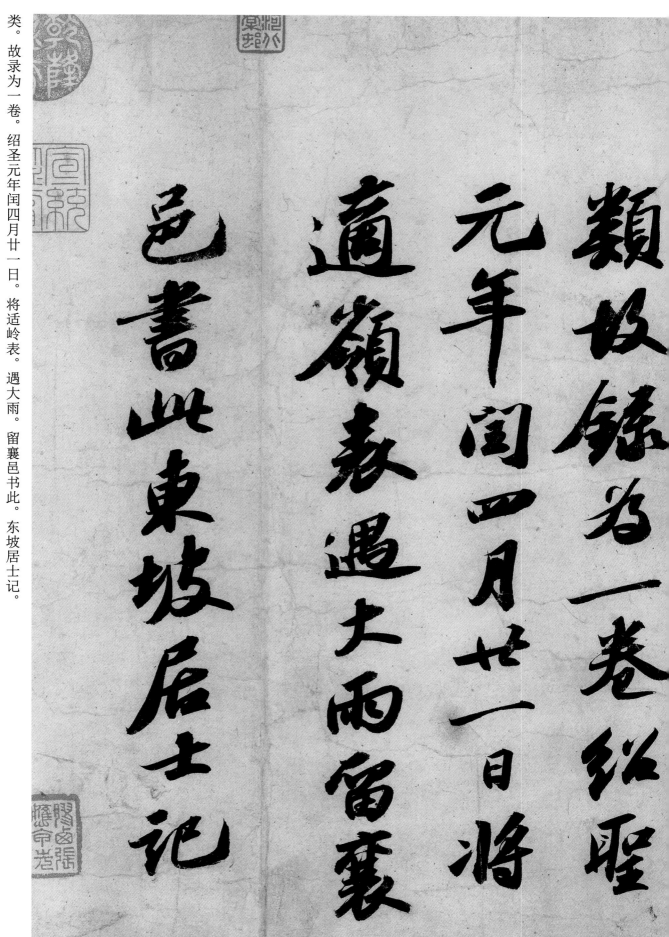

類故錄為一卷紹聖
元年閏四月廿一日將
適嶺表遇大雨留襄
邑書此東坡居士記

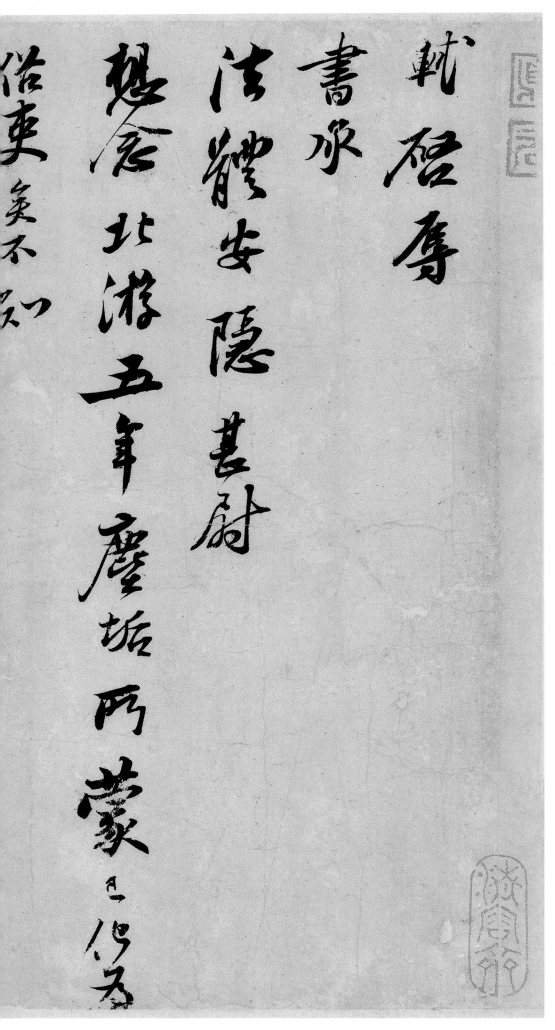

北游帖

轼启。辱书。承法体安隐。甚尉想念。北游五年。尘垢所蒙。已化为俗吏矣。不知

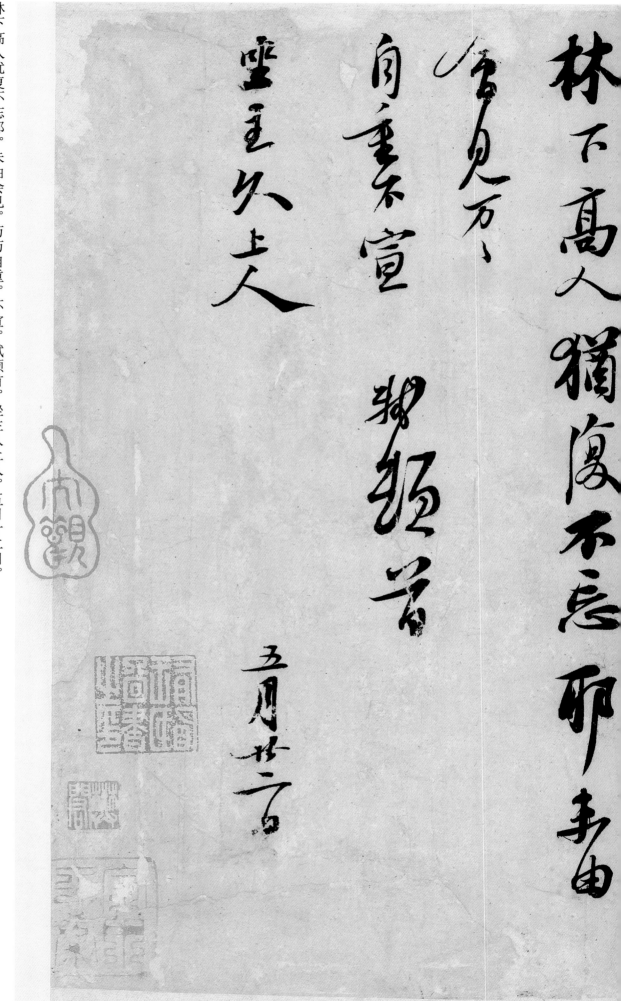

林下高人犹复不忘耶。未由会见。万万自重。不宣。轼顿首。坐主久上人。五月廿二日。

轼启。新岁未获展庆。祝颂无穷。稍晴。起居何如。数日起造。必有涯。何日果可入城。昨日得公择书。过上元乃行。计月末间到此。公亦以此时来。如何。如何。窃计上元起造。尚未毕工。轼亦自不出。无缘奉陪夜游也。沙枋

轼启新岁来获

展庆祝颂无穷稍晴

起居何如数日

入城昨日得

月末间到此

公亦以此时来如何

窃计上元起造尚未

毕工轼亦自不出无缘奉陪夜游也沙枋

择书过上元乃行计

起造必有涯何日果可

画笼。旦夕附陈隆船去次。今先附扶劣膏去。此中有一铸铜匠。欲借所收建州木茶臼子并椎。试令依样造看。兼适有闽中人便。或令看过。因往彼买一副也。乞暂付去人。专爱护。便纳上。余寒。更乞保重。冗中恕不谨。轼再拜。季常先生丈阁下。正月二日。

画笼旦夕附陈隆舡去次今先附扶
劣膏去此中有一铸铜匠欲借
而收建州茶臼子并椎试令依样造看兼
适有闽中人便或令看者过因往彼买一副也
乞暂付去人专爱护便纳上余寒更乞
保重冗中恕不谨　轼再拜
季常先生丈阁下

正月二日

子由亦曾言。方子明者。他亦不甚怪也。得非柳中舍已到家言之乎。未及奉慰疏。且告伸意。伸意。柳丈昨得书。人还即奉谢次。知壁画已坏。

了不须快怅。但顿着润笔新屋下。不愁无好画也。

軾啟人來得
書不意
伯誠遽至於此哀愕不
宏才令德百未一報而止於是耶
季常篤於兄弟而於
伯誠尤相知照想閒之無復生意美不
上念
門户付囑之重下思 三子皆未成立任

軾启。人来得书。不意伯诚遽至于此。哀愕不已。宏才令德。百未一报。而止于是耶。季常笃于兄弟。而于伯诚尤相知照。想闻之无复生意。

若不上念门户付嘱之重。下思三子皆不成立。任

情所至。不自知返。则朋友之忧盖未可量。伏惟深照死生聚散之常理。悟忧哀之无益。释然自勉。以就远业。轼蒙交照之厚。故吐不讳之言。必深察也。本欲便往面慰。又恐悲哀中反更挠乱。进退不皇。惟万万宽怀。毋忽鄙言也。不一一。轼再拜。

情所至不自知返则朋友之爱盖未可量伏惟深照死生聚散之常理悟忧哀之无益释然自勉以就远业轼蒙交照之厚故吐不讳之言必深察也本欲便往面慰又恐悲哀中反更挠乱进退不皇惟万万宽怀毋忽鄙言也不一一轼再拜

知廿九日举挂。不能一哭其灵。愧负千万。千万。酒一担。告为一酹之。苦痛。苦痛。

轼启。前日少致区区。重烦诲答。且审台侯康胜。感慰兼极。归安丘园。早岁共有此意。公独先获其渐。岂胜企羡。但恐世缘已深。未知果脱否耳。无缘

轼启前日少致区·重烦

诲答且审

台侯康胜感慰兼极

归安丘园早岁共有此意

公独先获其渐堂胜企羡但恐

世缘已深未知果脱否耳 无缘

一見少道宿昔為恨人還布

謝不宣 軾頻首再拜

子厚宮使正議兄執事

十二月廿七日

一见。少道宿昔为恨。人还。布谢不宣。轼顿首再拜。子厚宫使正议兄执事。十二月廿七日。

東坡與民師書真跡

軾不但是文之意 疑若不然 求物之妙 如係風捕景 能使是物了然於心者 蓋千萬人而不一遇也 而況能使了然於口與手者乎 是之謂詞

答谢民师论文帖

轼启。是文之意。疑若不然。然求物之妙。如系风捕景。能使是物了然于心者。盖千万人而不一遇也。而况能使了然于口与手者乎。是之谓词

而独悔于赋。何哉。终身雕虫。而独变其音节。便谓

达。词至于能达。则文不可胜用矣。扬雄好为艰深之词。以文浅易之说。若正言之。则人人知之矣。此正所谓雕虫篆刻者。其太玄法言皆是物也。

之经。可乎。屈原作离骚经。盖风雅之再变者。虽与日月争光可也。可以其似赋而谓之雕虫乎。使贾谊见孔子。升堂有余矣。而乃以赋鄙之。

至与司马相如同科。雄之陋如此。比者甚众。可与知者道。

之经可乎屈原作离骚经盖风雅言再变者雄与日月争光可也可以其似赋而谓之雕虫乎使贾谊见孔子升堂有余矣而乃以赋鄙之至与司马相如同科雄之陋如此比者甚众可与知者道

難与俗人言也因論文偶及之耳

歐陽文忠公言文章如精金美

玉市有定價非人所能以口舌貴

賤也岕為言豈能有益於

左右愧悚不已

所須惠力法雨堂字軾本不善

难与俗人言也。因论文偶及之耳。欧阳文忠公言。文章如精金美玉。市有定价。非人所能以口舌贵贱也。纷纷多言。岂能有益于左右。愧悚不已。

所须惠力法雨堂字。轼本不善

作大字。强作终不佳。又舟中局迫难写。未能如教。然则方过临江。当往游焉。或僧有所欲记录。当为作数句留院中。慰左右念

亲之意。今日已至峡山寺。少留即去。愈远。惟万万以时自爱。不宣。轼顿首再拜。民师帐句推官阁下。十一月五日。

親之意今日已至峡山寺少留即

去愈遠惟万々

以時自愛不宣　　軾頓首再拜

民師帳句推官閣下

十一月五日

轼启。江上邂逅。俯仰八年。怀仰世契。感怅不已。辱书。且审起居佳胜。

轼启江上邂逅俯仰八年懐仰世契感愴不已厚書且審起居佳勝

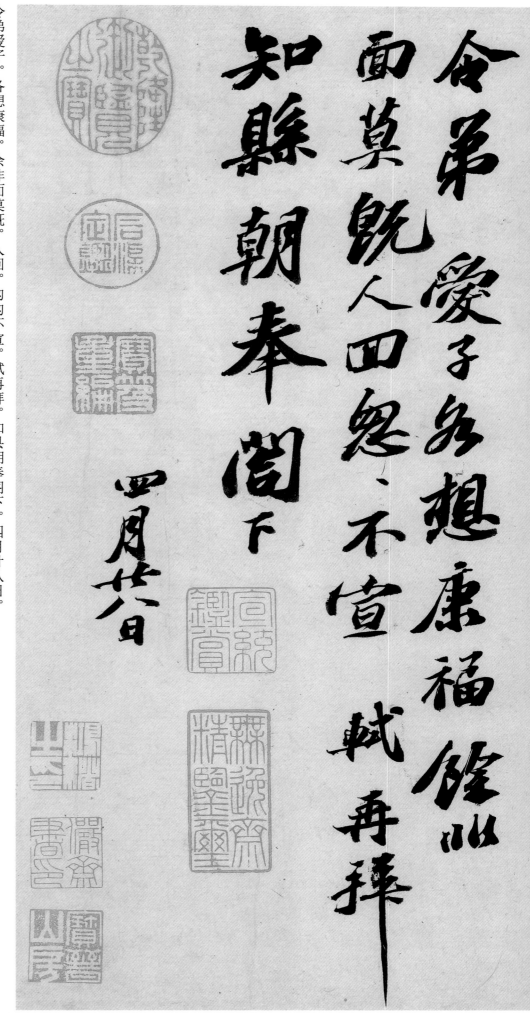

令弟爱子。各想康福。余非面莫既。人回。匆匆不宣。轼再拜。知县朝奉阁下。四月廿八日。

轼启。近者经由获见为幸。过辱遣人赐书。得闻起居佳胜。感慰兼极。忝命出于

轼启近者經由獲
見為幸過辱
遣人賜
書得聞
起居佳勝感慰兼極忝
命出於

余芘。重承流喻。益深愧（慰）畏。再会未缘。万万以时自重。人还。冗中不宣。轼再拜。长官董侯阁下。六月廿八日。

饰芘重承
流喻益深怀愧畏再
会未缘万々
以时重人还冗中不宣轼再拜
长官董侯阁下
六月廿八

渡海帖 轼将渡海。宿澄迈。承令子见访。知从者未归。又云恐已到桂府。若果尔。庶几得于海康相遇。不尔。则未知后会之期

也。区区无他祷。惟晚景宜

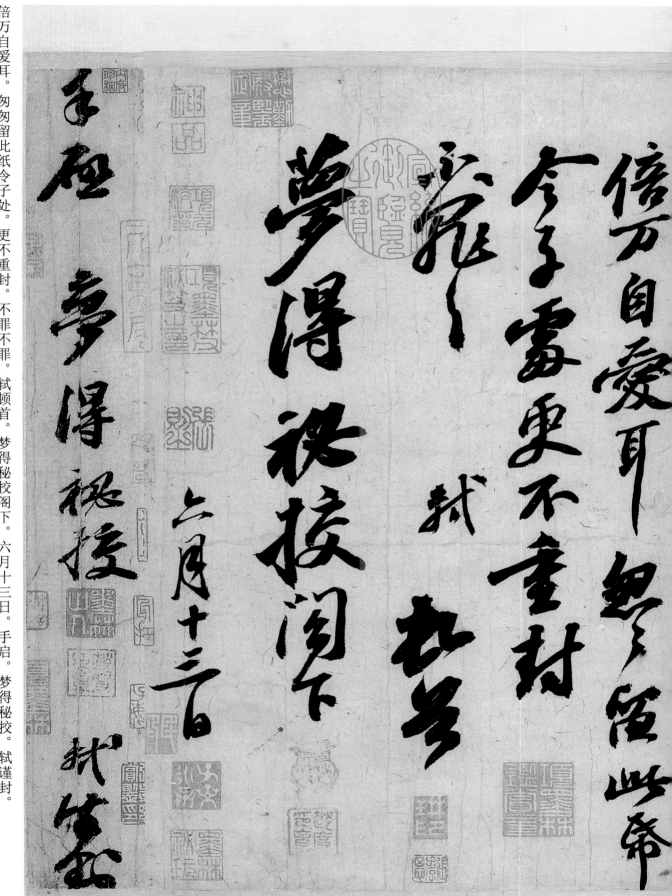

倍万自爱耳。匆匆留此纸令子处。更不重封。不罪不罪。轼顿首。梦得秘校阁下。六月十三日。手启。梦得秘校。轼谨封。

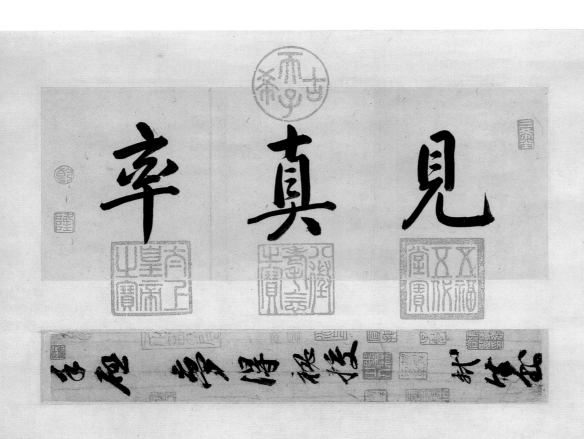

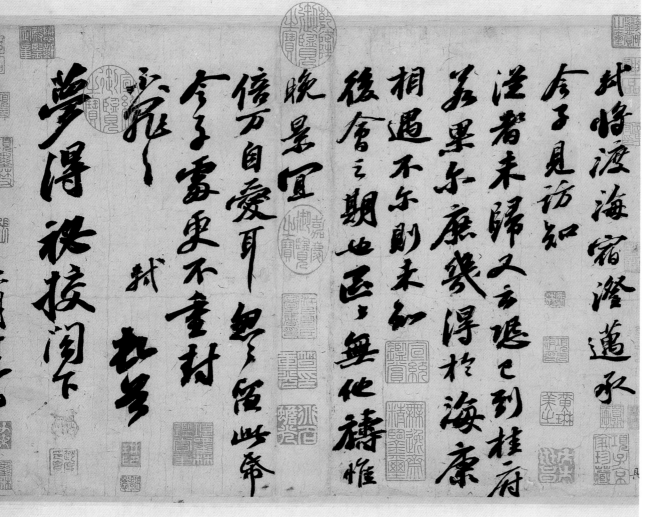

啜茶帖

道源无事。只今可能枉顾啜茶否。有少事须至面白。孟坚必已好安也。轼上。恕草草。

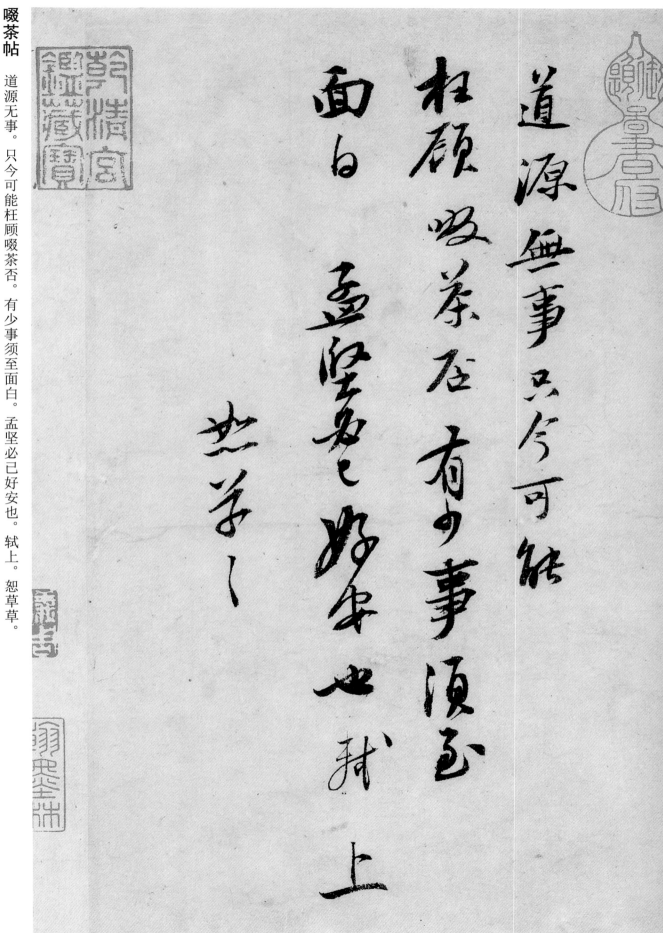

東武小邦不煩
牛刀實無可以
上助万一者非不盡也雖隔
望掩惡耳真州房緡已令子由
面白悚息悚息

轼又上

东武小邦帖

东武小邦。不烦牛刀。实无可以上助万一者。非不尽也。虽隔数政。犹望掩恶耳。真州房缗。已令子由面白。悚息悚息。

轼又上。

一夜帖 一夜寻黄居寀龙不获。方悟半月前是曹光州借去摹榻。更须一两月方取得。恐王君疑是翻悔。且告子细说与。才取得。即纳去也。却寄团茶一饼与之。旌其好事也。轼白。季常。廿三日。